幼兒多元感官學習書

First Letters
abc

新雅文化事業有限公司
www.sunya.com.hk

 一起來學習「n」。

一起來學習生字。

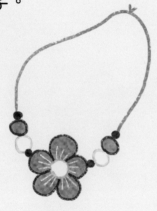

necklace

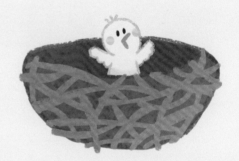

nest

 請跟着筆順，用手指臨摹或用水筆書寫「n」。

由此開始！

n　　n　　n

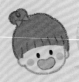 一起來學習「O」。

貼貼紙 　　　　　　塗色 　　　　　　做動作

一起來學習生字。

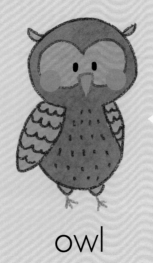

owl

octopus

✏️ 請跟着筆順，用手指臨摹或用水筆書寫「O」。

由此開始！

 O

 一起來學習「**p**」。

貼貼紙　　　　　　　塗色　　　　　　　做動作

一起來學習生字。

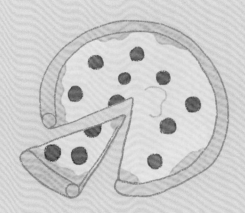

phone

pizza

 請跟着筆順，用手指臨摹或用水筆書寫「**p**」。

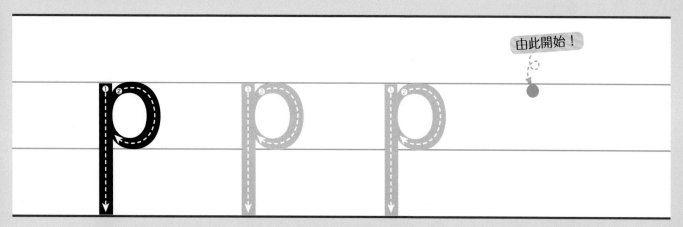

由此開始！

 一起來學習「**q**」。

一起來學習生字。

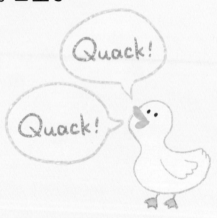

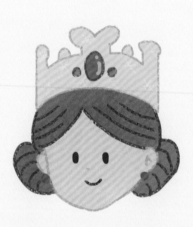

quack

queen

 請跟着筆順，用手指臨摹或用水筆書寫「**q**」。

由此開始！

 一起來學習「r」。

貼貼紙　　　　　　　塗色　　　　　　　　做動作

r　　　　r　　　　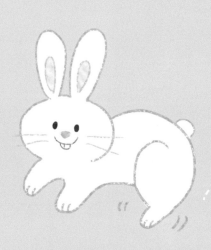

一起來學習生字。

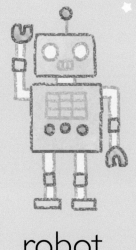

robot　　　　　　　　rabbit

 請跟着筆順，用手指臨摹或用水筆書寫「r」。

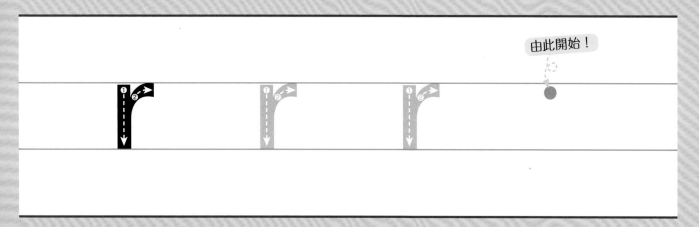

由此開始！

一起來學習「**s**」。

貼貼紙　　　　　　塗色　　　　　　做動作

一起來學習生字。

sun　　　　　　　　sky

✏️ 請跟着筆順，用手指臨摹或用水筆書寫「**s**」。

由此開始！

S　　S　　S

 一起來學習「**t**」。

貼貼紙　　　　　　塗色　　　　　　做動作

一起來學習生字。

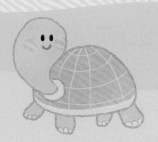 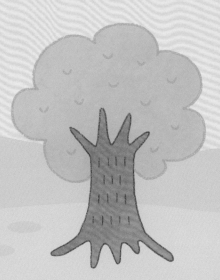

tortoise　　　　　　tree

✏️ 請跟着筆順，用手指臨摹或用水筆書寫「**t**」。

由此開始！

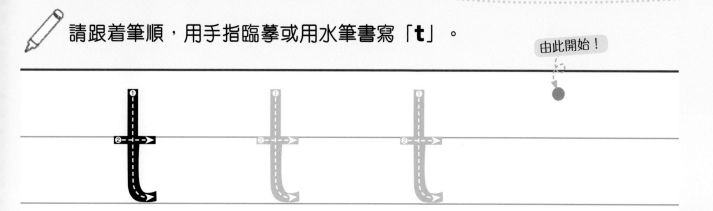

 一起來學習「u」。

一起來學習生字。

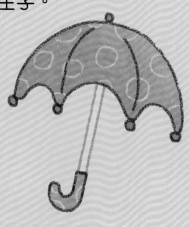

umbrella

uncle

 請跟着筆順，用手指臨摹或用水筆書寫「u」。

由此開始！

 一起來學習「v」。

貼貼紙　　　　　　塗色　　　　　　做動作

一起來學習生字。

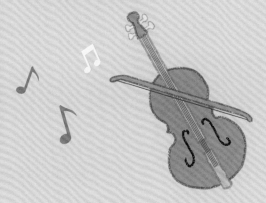

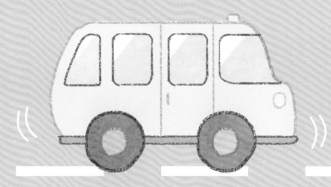

violin

van

 請跟着筆順，用手指臨摹或用水筆書寫「v」。

由此開始！

V V V

 一起來學習「w」。

貼貼紙　　　　　塗色　　　　　做動作

一起來學習生字。

window　　　　　watermelon

 請跟着筆順，用手指臨摹或用水筆書寫「w」。

由此開始！

W　W　W

28

一起來學習「x」。

貼貼紙　　　　　　　塗色　　　　　　　做動作

 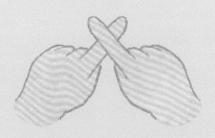

一起來學習生字。

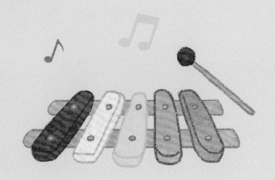 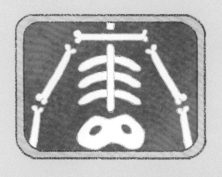

xylophone　　　　　　　　x-ray

 請跟着筆順，用手指臨摹或用水筆書寫「x」。

由此開始！

一起來學習「y」。

一起來學習生字。

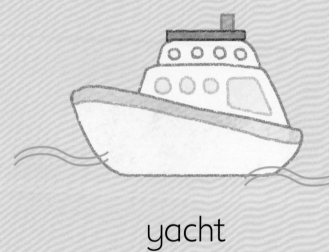

yacht

yo-yo

請跟着筆順，用手指臨摹或用水筆書寫「y」。

由此開始！

y y y y

一起來學習「**z**」。

Z　Z　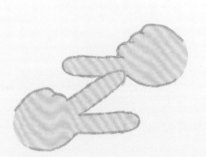

一起來學習生字。

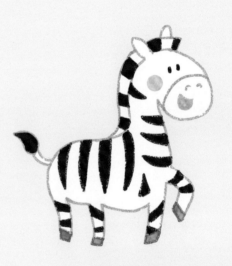

zig-zag　　　　　　　　　zebra

 請跟着筆順，用手指臨摹或用水筆書寫「**z**」。

由此開始！

Z　Z　Z

31